LE
PRINCE DE CATANE,

OPÉRA.

De l'Imprimerie de DELAGUETTE, rue Saint-Merry, N°. 22, à Paris.

LE
PRINCE DE CATANE,

OPÉRA EN TROIS ACTES;

Paroles de M. CASTEL,

Musique de M. *NICOLO ISOUARD,*
de *Malthe.*

Représenté, pour la première fois, à Paris, sur le Théâtre Impérial de l'Opéra-Comique, par les Comédiens ordinaires de S. M. L'EMPEREUR ET ROI, le 4 Mars 1813.

Prix, 1 fr. 80 c.

PARIS,

Chez FAGES, Libraire, au Magasin de Pièces de Théâtre, boulevard St.-Martin, n°. 29, vis-à-vis la rue de Lancry.

1813.

PERSONNAGES.	ACTEURS.
ALAMON, Prince de Catane.....	M. Paul.
EMON, vieux Général........	M. Darancourt.
ABDALA, Corsaire Turc.......	M. Chenard.
SIFREDI, premier Conseiller privé...	M. Lesage.
GÉNARO, Jardinier..........	M. Juliet.
HUSSEM, Lieutenant d'Abdala...	M. Théodore.
Un Ecuyer...............	M. Allair.
Conseillers privés.	
Un Turc.	
AMIDE, Cousine d'Alamon.....	M^{me}. Boulanger.
Suite d'Amide.	
Troupe de Turcs, Peuple, Soldats, Danseurs.	

La Scène se passe à Catane, petite Principauté de Sicile, vers le 15^e. siècle.

LE PRINCE DE CATANE,

OPÉRA.

ACTE PREMIER.

Le Théâtre représente un Salon magnifique.

SCÈNE PREMIÈRE.

SIFREDI, LES CONSEILLERS, EMON, *un instant après.*

(Ils entrent tous, à l'exception d'Emon, sur une marche qui termine l'ouverture ; on salue respectueusement Sifredi qui fait à chacun un sourire de protection.)

SIFREDI (*assis ; tous les autres sont debout*).

En attendant le lever du prince, je vais examiner votre travail et prescrire à chacun de vous ce qu'il doit faire aujourd'hui. Commençons par le plus pressé ; (*à un conseiller*) voyons le plan de fête que je vous ai chargé de faire.... Cela n'a pas le sens commun ; n'importe, je veux soumettre ce plan à son altesse afin qu'elle juge comment je suis secondé. (*Emon entre.*) Ah ! vous voilà, seigneur Emon ? Pourquoi venir si rarement à la cour ?

EMON.

Depuis que le prince a supprimé les troupes que son père lui avait laissées, ma présence est devenue inutile.

SIFREDI.

On aime toujours à voir un vieux général qui nous a bien servi.

EMON.

Sans doute ; mais il faudrait pour cela que j'approuvasse tout ce qui se fait, et sur-tout que la simplicité de mon habit ne contrastât pas avec le luxe qu'on voit ici.

SIFREDI.

Le prince est jeune, il s'amuse : que pourrait-il faire de mieux ?

EMON.

Suivre l'exemple de son père.

SIFREDI.

Ce serait trop exiger.

EMON.

Depuis six mois que le prince Alamon lui a succédé, je ne reconnais plus Catane. En vérité, messieurs, je ne puis trop admirer les heureuses métamorphoses que vous avez faites depuis si peu de temps. Autrefois ici l'on ne voyait que du fer, l'or y brille de toutes parts ; votre vue n'est plus attristée par l'aspect des soldats ; mais elle se repose agréablement sur d'élégans danseurs : votre oreille n'est plus frappée des sons belliqueux de la trompette, mais vous avez des femmes qui chantent à merveille ; les lauriers n'ombragent plus ce palais, mais, en revanche, on y marche sur des roses ; et je vois que vous avez affermi la puissance du prince de manière à la rendre inébranlable. Si les pirates qui ravagent les côtes de la Sicile, ont l'audace de faire une descente à Catane, vos chanteurs et vos danseurs suffiront pour les repousser, car ils sont innombrables.

SIFREDI *(se levant un peu effrayé)*.

Ce danger est imaginaire et nous ne craignons pas un semblable malheur. D'ailleurs des pirates oseraient-ils attaquer un prince magnanime ? Elevé

trop sévèrement, il est tout naturel que monseigneur, dès le moment qu'il a été son maître, se soit livré sans réserve à tous les plaisirs de son âge. Je ne vois pas le mal que tout cela produit. Au contraire, je suis sûr qu'on ne parle, dans toute la Sicile, que de la cour de Catane. On chante, on danse depuis six mois, cela est vrai ; mais il faut bien que le prince célèbre son avènement au trône.

EMON.

Intendant des plaisirs de la cour, il est tout simple que vous cherchiez à les prolonger.

SIFREDI.

Son altesse se repose sur moi seul du soin de toutes ses autres affaires.

EMON.

Ces messieurs sont là pour vous seconder. Vos égaux, il y a quelque temps, ils vous traitent tous aujourd'hui comme leur maître. Rien n'est moins étonnant, vous avez seul toute la faveur.

SIFREDI (*aux conseillers*).

Voici le prince : rangez-vous et sur-tout paraissez très-gais. Son altesse ne plaisante pas, elle veut que tout le monde s'amuse.

SCÈNE II.

Les mêmes, ALAMON, Suite.

CHŒUR DE COURTISANS.

Célébrons sans cesse
Un prince généreux.
Gloire à son altesse.
Offrons-lui tous nos vœux.

ALAMON.

Eh bien, messieurs, quels sont nos projets pour aujourd'hui ?

SIFREDI.

J'avais ordonné une nouvelle fête, voici le plan qu'on m'a présenté.

ALAMON.

Je suis content de votre zèle. Ah! bon jour, Emon. (*à Sifredi*) Je vous préviens qu'il faut que la fête de ce jour ne ressemble en rien à tout ce que nous avons déjà vu.

SIFREDI (*aux conseillers*).

Que vous ai-je dit?

ALAMON.

Je fus très-satisfait de la dernière. Vous n'y étiez pas, Emon.

EMON.

Non, seigneur.

ALAMON.

Ah! combien vous avez perdu! tous les talens s'étaient réunis pour l'embellir. On y remarquait sur-tout un cercle brillant de femmes charmantes dont l'esprit, les graces et la beauté font naître des plaisirs qui paraissent toujours nouveaux.

MORCEAU D'ENSEMBLE.

ALAMON.

Non, rien n'était plus agréable;
J'en suis encor tout enchanté!

SIFREDI, les Conseillers.

Non, rien n'était plus agréable; etc.

ALAMON.

Dieu! que d'attraits, ô sexe aimable!
Tout s'embellit par ta beauté.

EMON.

Oui, vraiment, c'était admirable.
Oh! ciel! que de légèreté!

OPERA.

ALAMON.

Tout ce qui peut séduire et plaire
Animait ce brillant tableau;
Et, malgré votre humeur sévère,
L'Amour, par un charme nouveau,
Sur vos yeux eût mis son bandeau.

SIFREDI, les Conseillers.

Ah! malgré votre humeur sévère, etc.

EMON.

Oui, je le crois, c'était fort beau.

Ensemble.
{
ALAMON.
Non, rien n'était plus agréable, etc.
SIFREDI, les Conseillers.
Non, rien n'était plus agréable, etc.
EMON.
Oui, vraiment, c'était admirable, etc.
}

ALAMON.

Sexe charmant, oui, je veux suivre
Vos douces lois pour me charmer;
Car notre cœur commence à vivre
Dès le moment qu'il sait aimer.

SIFREDI, les Conseillers. | EMON (*à part*).
Sexe charmant, oui je veux suivre. | Du plaisir le charme l'enivre,
 | Il ne saurait y renoncer.
 | Ah! dans ces lieux je ne puis vivre;
 | Il faut partir sans balancer.

ALAMON.

O mes amis, passons la vie
Entre l'amour et la folie.

SIFREDI, les Conseillers.

O mes amis, passons la vie, etc.

EMON.

Peut-on ainsi passer la vie
Entre l'amour et la folie.

ALAMON.

Le temps s'enfuit au sein des jeux,
Sachons toujours en faire usage.

Oui, croyez-moi, c'est être sage
Que de savoir se rendre heureux.
O mes amis, passons la vie, etc.

LES COURTISANS.

Le temps s'enfuit, etc.

EMON.

Le temps s'enfuit au sein des jeux,
Il ne faut pas en faire usage ;
C'est la vertu, c'est le courage
Qui peuvent seuls nous rendre heureux.

SIFREDI.

Que ces observations démontrent bien la finesse de votre goût ! nous ne les aurions pas faites ; (*aux conseillers*) n'est-ce pas, messieurs ?

TOUS LES CONSEILLERS.

Non : c'est admirable !

ALAMON (*à Emon*).

Je suis bien-aise de vous voir.

EMON.

Je viens...

ALAMON (*parcourant le plan que lui a remis Sifredi*).

Me parler du mémoire que vous m'avez adressé sur les abus à corriger. Je l'ai parcouru. — Ce plan de fête est vraiment très-bien.

SIFREDI.

C'est ce que je disais il n'y a qu'un moment à ces messieurs.

ALAMON (*à Emon*).

Je suis sûr que les moyens que vous me proposez, contrarieraient beaucoup de monde.

EMON.

Seigneur, ils contrarieraient quelques personnes

(*il regarde les courtisans*), mais ils en contenteraient un grand nombre.

ALAMON.

Cela est possible; il faut y réfléchir mûrement. Sifredi, je veux sur-tout de la pompe, entendez-vous; il faut que cela éblouisse!

SIFREDI (*à demi-voix et en hésitant*).

Les dépenses commencent à diminuer le trésor, et à moins que de remplacer....

ALAMON.

(*A Sifredi*) Voyez : faites ce qui vous paraîtra le plus convenable... (*à Emon*) Je remettrai à Sifredi votre mémoire et vous en causerez ensemble après la fête.

EMON.

Après la fête! oui, seigneur. Il ne me reste donc qu'à prendre congé de votre altesse.

ALAMON.

Adieu, Emon; venez plus souvent à ma cour : je me rappelle avec plaisir les services que vous avez rendus à mon père, et je veux être toujours bien avec vous.

EMON.

C'est mon vœu le plus cher, et si jamais vous avez besoin de mes services, vous trouverez toujours dans Emon le cœur d'un soldat. (*Il salue et sort.*)

SCÈNE III.

LES MÊMES, excepté EMON.

ALAMON.

Il a du mérite, ce vieux Emon; je suis fâché que son âge et son caractère ne le rendent propre qu'à la retraite. A propos, il faudra que j'aille

faire une visite à ma belle cousine. L'himen arrêté entre nos deux familles, et sur-tout l'amour que j'ai pour elle, m'en imposent le devoir. Elle me gronde cependant quelquefois. Amide voudrait que je fusse plus sensé, plus attentif aux soins de mes affaires; mais elle oublie que je suis jeune et et que j'ai le temps de devenir raisonnable.

SIFREDI.

Ne travaille-t-on pas pour vous?

SCÈNE IV.

Les mêmes, UN ECUYER.

L'ÉCUYER.

La princesse Amide fait demander un entretien particulier à votre altesse.

ALAMON (*avec joie*).

Sifredi, faites entrer.

(*Sifredi salue et sort avec tous les conseillers.*)

SCÈNE V.

ALAMON, AMIDE, Suite.

ALAMON.

Ah! quel bonheur pour moi, de vous voir en ces lieux.

AMIDE.

Je viens vous annoncer que je retourne à Syracuse, dans le sein de ma famille, puisque l'himen qui devait nous unir, est devenu désormais impossible.

ALAMON.

Vous vous alarmez trop légèrement, je n'ai jamais cessé de vous aimer.

AMIDE.

Vous me l'avez juré souvent et je veux même croire que vous êtes sincère ; mais l'empire que j'ai sur vous ne changera jamais la légèreté de votre caractère, et sur-tout votre goût pour les plaisirs et les fêtes.

ALAMON.

Ah ! de grace....

AMIDE.

Rassurez-vous, Alamon, je ne suis point venue pour vous adresser encore des reproches ; je n'ai voulu vous voir que pour vous faire mes adieux.

ALAMON.

Vos adieux !

DUO.

ALAMON.

Ne partez pas, ma chère Amide ;
Restez encore dans ma cour.

AMIDE.

Votre inconstance me décide
A m'éloigner de ce séjour.

ALAMON.

Vous l'embellissez par vos charmes.

AMIDE.

Il vit souvent couler mes larmes.

ALAMON.

Je promets de tout réparer.

AMIDE.

Non, je cesse de l'espérer.

ALAMON.

Envers vous si je fus coupable,
C'est trop me punir en ce jour ;
Ah ! cessez d'être inexorable,
Rendez-moi plutôt votre amour.

AMIDE *(à part)*.
Sa voix affaiblit mon courage,
Mes sens de douleur sont émus.
Si je l'écoutais davantage
Bientôt je ne partirais plus.

ALAMON.
Ne partez pas, ma chère Amide,
Embellissez encor ma cour.

AMIDE.
Votre inconstance me décide
A m'éloigner de ce séjour.

ALAMON.
Les plaisirs y règnent sans cesse.

AMIDE.
Craignez leur dangereuse ivresse.

ALAMON.
Ils ne m'offrent que des douceurs.

AMIDE.
Non, ils vous cachent sous des fleurs
Un sort peut-être bien à plaindre.

ALAMON.
En ce jour je n'ai rien à craindre.
Qui pourrait ?

AMIDE.
Un prince jaloux.

ALAMON.
Qu'oserait-il ?

AMIDE.
Prendre les armes.

ALAMON.
Mon peuple.....

AMIDE.
Abandonné par vous,
Il peut changer.

ALAMON.
Vaines alarmes.
Rassurez-vous, ma chère Amide,
Embellissez encor ma cour.

AMIDE.

Non, c'en est fait, je me décide
A m'éloigner de ce séjour.

ENSEMBLE (*à part*).

Malgré moi je sens que je l'aime
Bien plus encor dans cet instant.
Ô peine extrême !
Mon cœur gémit en {le/la} quittant.

AMIDE (*vivement*).

Je dois vous fuir, oui tout m'engage
Pour jamais à quitter ces lieux :
Recevez enfin mes adieux.

ALAMON.

Mon cœur charmé vous rend hommage ;
Suspendez vos cruels adieux.

(*Elle sort.*)

SCÈNE VI.

ALAMON (*seul*).

Ciel ! elle me fuit ! je ne pourrai jamais consentir à la voir s'éloigner de moi. Je sais bien que j'ai quelques torts à son égard, mais elle ne doit point en accuser mon cœur. A son tour, n'est-elle pas injuste d'exiger que je renonce à tous les plaisirs, pour m'occuper d'une foule d'objets qui n'ont aucun attrait pour moi.

SCÈNE VII.

ALAMON, SIFREDI.

ALAMON.

Ah ! vous voilà, Sifredi ?

SIFREDI.

Je trouve à votre altesse, l'air bien préocupé.

ALAMON.

C'est Amide qui en est cause; elle s'imagine que je ne l'aime plus et veut retourner dès demain à Syracuse. Si je n'écoutais que ma tendresse, l'himen nous unirait à l'instant même; mais je l'avoue, je suis retenu par une crainte involontaire. J'ai peur que l'amour que j'ai pour elle, ne me force bientôt à n'avoir d'autres desirs que les siens, et à renoncer alors à toutes ces fêtes brillantes qui, graces à vos soins, ont fait jusqu'à ce jour, le charme et le bonheur de ma vie. Je n'eus jamais autant besoin de vos conseils. Dites, qu'en pensez-vous?

SIFREDI.

La princesse Amide possède tout ce qu'il faut pour plaire; elle unit à cet avantage, celui d'une grande naissance.

ALAMON.

Oh! oui, mais...

SIFREDI.

Votre altesse a raison, elle doit prétendre à une alliance plus illustre encore.

ALAMON.

Ce n'est pas cela. Je voudrais savoir si je dois m'enchaîner sous les loix de l'himen.

SIFREDI.

Rien n'est plus doux que l'himenée; il fait le charme de la vie, et c'est par lui seul qu'on peut fixer le bonheur.

ALAMON.

Quoi, Sifredi, vous voulez que déjà?...

ALAMON.

Non, seigneur, vous ne devez pas encore penser à l'himen; d'ailleurs on perd, lorsqu'on s'engage, et ses plaisirs et sa gaîté. Tel est mon avis; je suis

sûr que votre altesse ne doit plus avoir d'incertitude.

> *On entend derrière le Théâtre.*
> CHŒUR.
> Aux armes !
> Oh ciel ! quelles alarmes !

SCÈNE VIII.

Les mêmes, UN ECUYER.

L'ÉCUYER (*vivement*).

Monseigneur ! monseigneur !

ALAMON.

Eh bien !

L'ÉCUYER.

Plusieurs corsaires turcs viennent d'entrer dans le port. Ces pirates ont attaqué sur-le-champ la faible garde qui le défendait, et ils marchent vers la ville en renversant tout ce qui s'oppose à leur fureur. Les habitans effrayés fuyent de toutes parts. Un seul guerrier, le brave Emon...

ALAMON.

Emon !

L'ÉCUYER.

Suivi de tous ceux de vos sujets qu'il peut réunir, il arrête un moment ces barbares.

SCÈNE IX.

Les mêmes, LES CONSEILLERS, HABITANS.

HABITANS.

CHŒUR.

Ah ! monseigneur, secourez-nous !
Les ennemis sont dans la ville,
Nous allons tomber sous leurs coups.

SIFREDI.

Fuyons, évitons leur courroux.

LE PRINCE DE CATANE,

ALAMON.

Marchons contre eux, suivez-moi tous.

CHŒUR.

La résistance est inutile,
Fuyons, évitons leur courroux.

ALAMON.

Restez, dissipez vos alarmes,
Ne fuyez point, cherchez des armes.
Mes chers amis, suivez-moi tous.

SIFREDI (*à Alamon*).

Fuyons, seigneur. *(aux conseillers)* Défendez-vous.

ALAMON.

Non, non, contre eux, suivez-moi tous.

CHŒUR.

Fuyons.

ALAMON.

Marchons.

SCENE X.
Les mêmes, AMIDE, Suite.

AMIDE.

Que faites vous!
La résistance est inutile,
Les ennemis sont dans la ville;
Fuyez, échappez à leurs coups.

CHŒUR.

Fuyons.

ALAMON.

A leur furie
Que j'abandonne mes sujets?

AMIDE.

Bientôt une troupe ennemie
Va s'emparer de ce palais.

CHŒUR.

Fuyez, évitez } leur furie.
Fuyons, évitons,

OPERA.

ALAMON.

Moi fuir? plutôt la mort.

CHŒUR.

O ciel, quel triste sort!

SCENE XI.

LES MÊMES, EMON.

EMON (*au prince*).

Suivez mes pas, pour votre fuite
Il ne vous reste qu'un instant.
De vieux soldats, une troupe d'élite
La protégent en combattant.

ALAMON.

Moi fuir!

EMON.

Le seul courage
Ne peut rien en ce jour.
Rassemblez vos amis et, par un prompt retour,
Venez reprendre l'avantage.

(*Les conseillers sortent.*)

ALAMON.

Emon, je vous faisais outrage;
Vous seul desiriez mon bonheur :
Pardonnez ma coupable erreur.

EMON.

Je quittais votre cour pour mon humble retraite,
Mais, près de vous, votre danger m'arrête ;
Je vous offre mon bras, vous connaissez mon cœur.

(*Ils s'embrassent.*)

EMON.

Marchons.

ALAMON.

Quoi! vous voulez qu'ici je l'abandonne.

AMIDE.

Au nom de notre amour, Amide te l'ordonne,
Fuis pour reconquérir ta gloire et tes états.

ALAMON.

Non.

AMIDE.

Je ne peux te suivre au milieu des combats.
Mais s'il faut d'un vainqueur subir la loi cruelle,
Je saurai, je le jure, à mes sermens fidelle,
Te conserver mon cœur, ou trouver le trepas.

LE PRINCE ct EMON.

Je reviendrai
Nous reviendrons } l'arracher au trépas.

(*Ils sortent.*)

(*MARCHE DE TURCS dans l'éloignement.*)

LES FEMMES.

Entendez-vous ?

AMIDE (*à genoux*).

O ciel ! conduits ses pas.

CHŒUR.

On s'avance,
Ah ! fuyons de ces lieux.
Evitons la présence
D'un vainqueur furieux.

(*Les Turcs entrent par toutes les portes.*)

LES TURCS.

Pour nous quel jour de gloire !
Honneur au grand Alla !
Qui donne la victoire
Au puissant Abdala.

CHŒUR DE FEMMES.

Hélas ! qui nous protégera ?

LES TURCS.

Par sa vaillance,
Par sa prudence,
Ses ennemis
Se verront tous soumis.
Pour nous quel jour de gloire, etc.

(*Les Turcs s'inclinent respectueusement, rendant grace à Mahomet de leur victoire, et se relèvent en criant:*)

Alla ! victoire ! victoire !

SCÈNE XII.

Les mêmes, ABDALA, Gardes.

ABDALA.

Camarades, que le désordre cesse, puisqu'on ne nous oppose plus aucune résistance. Bornez-vous à chercher le prince Alamon. C'est à lui seulement que je dois en vouloir. (*Hussem sort avec des troupes.*)

AMIDE (*à part*).

Puisse-t-il avoir eu le temps de s'échapper.

ABDALA.

Des femmes dans ces lieux ! elles sont jolies : par Mahomet ! je suis enchanté de la capture. Je conçois, mesdames, que la manière dont je suis entré à Catane n'est pas dans la plus exacte galanterie, et que c'est vous faire ma cour un peu brusquement ; mais quand vous me connaîtrez mieux, je suis sûr que vous m'aimerez. Si mes ennemis ont eu quelquefois à se plaindre de moi, il n'en est pas de même des belles, j'ai toujours mis mes soins à leur complaire. Allons, réjouissez-vous de mon heureuse arrivée. Mais rien de fade, de langoureux, je vous en préviens ; il faut que l'on m'étonne, si l'on veut m'amuser. Chantez, célébrez ma victoire. Eh bien ! vous gardez le silence ? c'est singulier. Qui de vous chantera ?

AMIDE.

(*A part*) Le ciel m'inspire. (*fièrement*) Moi !

ABDALA.

A la bonne heure.

AMIDE.

Air :

Lorsqu'un prince puissant, pour obtenir la paix,
 Arme ses mains des foudres de la guerre,
 De ce héros, toute la terre
 Bénit le nom et les succès.

Mais lorsque dans sa rage,
Par le seul desir du pillage,
Un pirate cruel descend dans un pays,
Il doit partout trouver des ennemis.
(Mouvement de surprise de la part des Turcs.)
Ah ! s'ils avaient tous mon courage,
Ils le suivraient jusqu'au milieu des mers.
Et ce pirate alors trouverait l'esclavage
En cherchant à donner des fers.

FINALE.

TURCS (à *Abdala*).
Quoi de son imprudence,
Tu n'es pas encore irrité ?

ABDALA.

(Aux Turcs.) Silence ! *(à Amide.)* Continuez.

AMIDE. *(Elle s'aperçoit qu'elle a été un peu trop loin, et reprend avec plus de douceur.)*

Lorsqu'un prince puissant, pour obtenir la paix.
Arme ses mains des foudres de la guerre,
De ce héros, toute la terre
Bénit le nom et les succès.
Est-il de plus belle victoire !
Tous les jours qu'il donne à la gloire.
Sont mis au rang de ses bienfaits.

ENSEMBLE.

TURCS.	AMIDE.
Quoi de son imprudence	O ciel ! quelle espérance
Tu n'es pas encore irrité ?	Dans mon cœur agité.
ABDALA.	**CHOEUR DE FEMMES.**
J'aime sa résistance	Quoi de son imprudence
Et sa noble fierté.	Il n'est pas encore irrité !

ABDALA.
Ne sois pas si sévére,
Il vaut bien mieux charmer.
Ne pourras-tu m'aimer
Lorsque je veux te plaire.

AMIDE.
Qui ? Moi !
Puis-je t'aimer ?

ABDALA.
Oui, toi.

Ne sois pas si sévère, etc.
Eh bien.

AMIDE.

Si pour toucher mon âme,
Tu m'offres chaque jour
Le respect et l'amour
Qu'un chevalier doit à sa dame,
Peut-être alors mon cœur
Pourra connaître un vainqueur.

Ensemble.

ABDALA.

Reçois-en l'assurance,
Je subirai ta loi.
(*A part.*) Jusqu'à demain, je pense,
Je peux suivre sa loi.

TURCS.

Ah! sans impatience,
Peut-on suivre sa loi.

AMIDE (*à part*).

Compte sur ma constance,
Cher amant, c'est pour toi.
Que je garde ma foi.

LES FEMMES.

O ciel! quelle inconstance!
Elle trahit sa foi.

SCENE XIII.

Les mêmes, HUSSEM.

HUSSEM.

Brave Abdala, reprends tes armes;
Du prince quelques amis
De tes plaisirs troublant les charmes,
Contre nous marchent réunis.

ABDALA.

Ne craignez rien, je suis à votre tête :
J'en jure par le Saint-Prophète,
Bientôt vous les verrez soumis.

Marchons sans tarder davantage;
Dans leurs rangs portons la terreur,

LE PRINCE DE CATANE,

Et forçons-les de rendre hommage
A leur nouveau vainqueur.

TURCS.

Marchons, etc.

CHŒUR.

Ciel, appui de l'innocence,
En ce jour, entends nos vœux.
Ne trahis pas notre espérance,
Sauve un prince malheureux.

(Amide sort avec toutes les dames.)

FIN DU PREMIER ACTE.

ACTE SECOND.

Le Théâtre représente les Jardins du Palais.

SCÈNE PREMIÈRE.
ALAMON, GENARO.

(Le prince est en habit de jardinier.)

GENARO *(regarde de tous côtés en entrant et dit au prince :)*

PERSONNE, seigneur, je sommes seuls. D'ailleurs je défions ben qu'on vous reconnaisse sous cet habit de garçon jardinier que je vous avons conseillé de prendre.

ALAMON.

Bon Genaro, tu ne crains pas de t'exposer pour moi.

GENARO.

Non, monseigneur; et, si on pouvait être ben aise d'un malheur, je m'applaudirions de celui qui

me donne les moyens de vous être utile. Obligé de quitter la France, ma patrie, pour une querelle que j'eus avec le seigneur de notre village qui voulait me ravir le bien de mon père, je sommes venu de pays en pays jusqu'en Sicile où j'avons trouvé à votre service une existence heureuse et tranquille. Mes jours sont à vous ; et en les exposant, je ne vous sacrifions que votre bien. Allons, allons, consolez-vous : les Turcs viennent de disperser vos amis, mais je prendrons notre revanche ; c'est nous qui avons remporté la victoire puisque j'avons su vous empêcher de tomber entre leurs mains. Je savons ben que vous n'êtes pas trop en sûreté dans votre palais ; mais comme les Turcs l'environnent de toutes parts, il est impossible d'en sortir, au moins de jour. En ma qualité de jardinier en chef, j'ons le moyen de vous garder auprès de moi, sous ce déguisement.

ALAMON.

Qu'il m'en coûte d'être obligé d'éviter ces barbares !

GENARO.

Quand on a du courage, cela se conçoit. En attendant, faut agir avec prudence. Vous êtes nécessaire au bonheur de tous.

ALAMON.

Ah ! j'ai causé la perte de mes sujets.

GENARO.

Vous réparerez tout ; c'est nous qui vous l'disons.

ALAMON.

Non, j'ai perdu tous mes droits à leur amour.

GENARO.

Personne n'ignore que ce sont vos conseillers qui vous ont jetté dans l'embarras où vous êtes ; et chacun vous aime, ... comme nous. Pardonnez,

4

monseigneur, mais je ne croyons pas pouvoir dire davantage.

ALAMON.

Je n'ose l'espérer. (*Ici des pirates traversent le théâtre.*)

GENARO.

Voici des pirates qui viennent de ce côté. Allons, seigneur, faites semblant de travailler... Je vais chanter pour éloigner les soupçons.

COUPLETS.

1ᵉʳ. COUPLET.

Non, non, chanter n'est pas folie,
Lorsqu'on éprouve du chagrin ;
Car le chagrin toujours s'oublie
En répétant joyeux refrain :
Esprit, savoir, philosophie
Ne changent pas l'adversité ;
On chass' les peines de la vie
Par des chansons, par la gaîté.

2ᵉ. COUPLET.

Vous êt' ben sûr qu'avec courage
J'irions pour vous braver la mort,
Et que personne davantage
Ne s'intéresse à votre sort :
Eh ben pourtant qui pourrait dire
Que je somm' triste ? En vérité
Imitez-moi ; tout bas j' soupire
Et je montrons de la gaîté.

(*Pendant ce couplet, le prince s'est assis et il paraît plongé dans le plus grand abattement.*)

ALAMON.

Genaro, je ne puis rester plus long-temps dans l'incertitude où je suis sur le sort d'Amide. Cours t'en informer et reviens aussi-tôt.

GENARO.

Oui, seigneur, et j'espérons vous en apporter

des nouvelles. Si ces pirates revenaient de ce côté, enfoncez-vous derrière cette charmille, vous y serez en sûreté. Je serons de retour le plutôt possible.

SCÈNE II.

ALAMON.

(Pendant la ritournelle, il sort peu à peu de son accablement.)

ROMANCE.

J'ai tout perdu, sujets, amis, puissance;
Et seul, hélas! j'ai causé mon malheur.
Le souvenir augmente ma douleur.
Affreux tourment! oui, jusqu'à l'espérance,
 J'ai tout perdu!

Tu m'as prédit, ô ma fidelle amie,
Le sort cruel qui m'accable en ce jour;
Mon cœur ingrat méconnut ton amour.
Ne me hais point, je vais quitter la vie.
 J'ai tout perdu!

Air agité.

Le désespoir est dans mon âme,
Rien ne peut arrêter mes pas;
Je vais, dans l'ardeur qui m'enflâme,
Pour effacer ma honte, affronter le trépas.

SCÈNE III.

ALAMON, GENARO.

GENARO *(à part).*

Qui aurait jamais dit ça?

ALAMON.

Eh bien, mon ami, as-tu vu Amide?

GENARO.

Oui, seigneur, mais je ne lui ons point parlé.

Votre cousine, qui était au nombre des esclaves d'Abdala, a déjà pris tant d'empire sur lui, que je sommes certain qu'elle ne tardera pas à lui commander.

ALAMON.

O ciel! il l'aimerait!

GENARO.

Elle est bien assez jolie pour cela; mais je ne la supposions pas une parfide.

ALAMON.

Explique-toi.

GENARO.

Aussi-tôt que j'l'ons aperçue, je me sommes placé de manière à me faire remarquer par elle, afin de lui faire comprendre par mes signes que j'avions quelque chose à lui dire : mais, entourée d'une foule de dames, elle n'a pas seulement eu l'air de faire attention à moi, quoique je soyons ben sûr qu'elle m'a vu. J'ons entendu qu'elle leur disait en les quittant : Je veux qu'on sache par-tout que j'aime Abdala. Ces paroles m'ont fait tant de peine pour vous, que je sommes revenu sans pouvoir en entendre davantage.

ALAMON.

Que dis tu? Amide aurait changé? malheureux! j'ai perdu le droit de m'en plaindre. Abdala, tout barbare qu'il est, n'a point hésité à lui rendre les armes; tandis que j'ai pu méconnaître ses vertus et sa beauté. Abdala montre un grand courage, il cherche les dangers, il aime la gloire; et moi, caché sous ce déguisement, je m'expose à périr sans avoir pu réparer ma honte et mes revers.

SCENE IV.

Les mêmes, HUSSEM, Troupe de Turcs *derrière le Théâtre.*

CHŒUR.

Malgré la loi de Mahomet,
Que le vin coule en abondance ;
En ces lieux jouissons d'avance
Du paradis qu'il nous promet.

GENARO (*bas au prince*).

Ils nous ont vus ; restons. (*ils travaillent au jardin.*)
(*Les Turcs entrent et forment divers grouppes en buvant.*)

CHŒUR.

Malgré la loi de Mahomet, etc.

GENARO.

Vous êtes ben joyeux, messieurs ?

HUSSEM.

Un jour de victoire, cela n'est pas étonnant.

GENARO.

Non, ma foi.

HUSSEM.

Veux-tu boire un coup ?

GENARO.

Volontiers. Je ne sommes pas aussi content que vous, mais un verre de vin fera couler la douleur.

HUSSEM (*lui versant à boire.*)

Le seigneur Abdala trouvera le moyen de vous consoler.

GENARO.

Est-ce qu'il compte partir bien-tôt ?

HUSSEM.

Au contraire, ce pays lui plait beaucoup, il veut y rester toujours.

ALAMON *(à part)*.

Croit-il que je n'existe plus?

CHŒUR.

Malgré la loi de Mahomet, etc.

GENARO.

Voilà du bon vin.

HUSSEM.

C'est de celui du prince. *(à Alamon)* Tu ne bois pas, toi?

ALAMON.

Non.

HUSSEM.

Tant pis, car je doute que tu en aies bu de pareil.

GENARO *(à part)*.

Je ne croyons pas cela, par exemple.

HUSSEM.

Allons, allons, un verre à la santé du grand Abdala.

ALAMON.

Je t'ai dit que je ne voulais pas boire.

HUSSEM.

Tu es bien fier, bois!

ALAMON.

Non, te dis-je.

HUSSEM.

Par la barbe d'Ali, crie: Vive Abdala! ou sinon...

ALAMON.

Je ne crains pas les menaces.

LES TURCS.

Crie: Vive Abdala!

HUSSEM.

Allons, camarades, emparez-vous de lui.

GENARO (*se mettant au-devant du prince*).
Un moment donc!

SCENE V.

LES MÊMES, ABDALA.

ABDALA.

Que signifie tout ce bruit?

HUSSEM.

C'est ce chrétien qui refuse de boire à ta santé.

ABDALA.

Ah! ah! (*il l'examine*) qui es-tu?

ALAMON.

Je suis...

GENARO (*l'interrompant*).

Seigneur, c'est not'garçon jardinier que le ton un peu brusque de ces messieurs aura peut-être surpris. Il n'est pas encore ben accoutumé à obéir. Avant d'entrer dans la place qu'il occupe, il était dans une maison où on le laissait agir en maître. Je nous sommes déjà aperçu qu'il avait une mauvaise tête. Mais ce n'est pas la même chose ici, il faut que tout aille dans l'ordre. Je sommes jardinier en chef, il me doit obéissance.

ABDALA.

C'est juste.

GENARO.

La! Je sommes ben aise que ce soit vous qui le lui disiez. Qu'est-ce que c'est donc qu'un entêté comme ça.... Tu sais ben que je répondons de toi ici, et que si tu faisais quelque sottise c'est à moi qu'on s'en prendrait.

ALAMON.

Il a raison, je le perdai...

ABDALA.

Tu étais donc bien attaché à ton prince ?.

ALAMON.

Oui, quoiqu'il ne méritât pas l'amour de ses sujets.

ABDALA.

Oh! oh! fort bien; je vois que tu lui rends justice.

ALAMON.

Mais, jeune et courageux, il peut tout réparer! Voilà la seule raison qui m'engage à prendre son parti.

ABDALA.

Tu t'armerais donc contre moi, si jamais ton prince devenait assez puissant pour reprendre ses droits?

ALAMON.

Oui, de grand cœur!

GENARO (*à part*).

Il me fait trembler!

ABDALA.

Pour un garçon jardinier, je lui trouve bien du courage. Tu étais digne d'être soldat.

ALAMON.

Si je l'avais été tu ne serais pas là!

HUSSEM.

Téméraire!

ABDALA.

Arrête, Hussem! Qu'on respecte ses jours. J'aime les braves, même quand ils sont mes ennemis.

GENARO (*à part*).

Ouf! je respire.

HUSSEM (*à Abdala*).

Qu'ordonnes-tu?

ABDALA (*après un silence.*)

Qu'on le laisse à son travail; allez. (*Alamon, Genaro et les turcs sortent.*)

SCÈNE VI.

ABDALA (*seul*).

Si le prince Alamon avait eu beaucoup d'hommes aussi courageux, nous n'aurions pas pris Catane avec autant de facilité. J'aurais voulu trouver de la résistance. C'est peut-être pour cette raison que j'aime le caractère d'Amide. Je l'avoue, elle m'inspire un sentiment que je ne connaissais pas encore; et je ne suis pas fâché de rendre plus vifs, par quelqu'obstacle, les plaisirs qui ne cessent de m'environner; d'ailleurs, on peut céder à l'amour, sans offenser la gloire.

Air :

Guerriers terribles,
Soyez sensibles
Pour être heureux;
Par la victoire,
On a la gloire.
Mais un vainqueur,
Dans la tendresse
Trouve sans cesse
Le vrai bonheur.

Lorsque les sons de la trompette
Donnent le signal des combats,
Que rien alors ne vous arrête,
Combattez pour trouver la gloire ou le trépas.
Au milieu des cris, des alarmes,
Des fanfares, du bruit des armes,
Que tout célèbre vos exploits;
Mais pour mieux en goûter les charmes,
Quand vous aurez tout soumis à vos lois,
Guerriers terribles,
Soyez sensibles, etc.

SCÈNE VII.

ABDALA, AMIDE. (*Suite dans le fond.*)

AMIDE.

Ce jardinier m'apportait sans doute des nouvelles d'Alamon, il a disparu tout-à-coup. Je ne sais où le retrouver. Ciel! c'est Abdala!

ABDALA.

Est-ce moi que vous cherchiez?

AMIDE.

Non, seigneur.

ABDALA.

Comment donc; cela n'est pas très-galant.

AMIDE.

En ce pays, ce sont les hommes qui nous cherchent.

ABDALA.

Je vous entends, c'est moi qui ai tort: j'aurais dû ne pas vous quitter un seul moment.

AMIDE.

Je ne suis pas si exigeante : on a quelquefois besoin d'un peu de solitude, et je venais la chercher ici, lorsque je vous ai rencontré.

ABDALA.

Pourquoi desirez-vous être seule? Je veux au contraire que vous soyez sans cesse entourée de plaisirs et de fêtes. Vous serez aussi heureuse avec moi que les sultanes de sa hautesse. Je suis brusque parfois, j'en conviens, c'est inévitable dans le métier que je fais; mais la colère ne me rend jamais injuste. Ce fer a toujours fait grace à un ennemi désarmé. J'en excepte cependant ceux dont mon intérêt exige la perte. Si, par exemple, le

prince Alamon tombait entre mes mains, je n'aurais pas la maladresse de l'épargner.

AMIDE.

Quoi ! vous le traiteriez avec cette barbarie, et vous voulez toucher mon cœur ?

ABDALA.

Je le mettrais au moins hors d'état de me nuire, en l'envoyant en Afrique. Il est juste qu'il soit esclave, puisqu'il n'a pas su commander.

AMIDE (à part).

Je frémis !

ABDALA.

On m'a dit que vous deviez être son épouse.

AMIDE.

Il est vrai ; mais ma famille, seule, avait désiré cet himen, et je ne m'engageais que par obéissance ; vous êtes mon libérateur.

ABDALA.

Soyez sûre que je vous aimerai mieux que lui. Vous me connaissez déjà : terrible envers ses ennemis ; généreux avec les femmes ; sensible quelquefois ; joyeux toujours ; tel est Abdala. Vous voyez qu'il est difficile de me résister. Eh bien, m'aimez-vous ?

AMIDE.

Songez à ce que vous m'avez promis.

ABDALA.

J'ai eu tort de promettre. De quoi diable aussi va-t-on s'aviser de perdre du temps en respects et autres semblables folies. Puisqu'on finit toujours par aimer, pourquoi ne pas commencer par là ?

AMIDE.

C'est l'usage en Turquie ; le nôtre est moins offensant pour la beauté. Croyez-vous que vos

turcs seraient bien à plaindre s'ils étaient à nos genoux? en amour, celui qui cède est aussi heureux que celui qui triomphe.

ABDALA.

Allons, eh bien puisque vous l'exigez, je prendrai patience jusqu'à demain ; j'espère que c'est vous donner une grande preuve d'amour.

SCÈNE VIII.

Les mêmes ; ALAMON et GENARO *derrière la charmille.*

ALAMON.

J'ai vu Amide qui venait de ce côté : il faut que je lui parle.

GENARO.

Abdala est avec elle, ne vous montrez pas.

SCÈNE IX.

Les mêmes, SIFREDI, LES CONSEILLERS, Suite.

ABDALA.

Qui êtes-vous?

SIFREDI (*embarrassé*).

Seigneur.... Votre altesse... Excellence.... Nous étions les fidèles conseillers privés du prince Alamon.

AMIDE (*à part*).

Fidèles, sur-tout !

SIFREDI.

Nous venons offrir nos services à votre altesse turque.

ALAMON (*à part*).

Les perfides !

SIFREDI.

Nous apportons à votre seigneurie les clefs de la ville.

ABDALA.

Pourquoi faire puisque je suis entré ? vous auriez dû plutôt vous en servir pour me fermer les portes.

SIFREDI.

Ah ! quel malheur pour nous ! Nous venons mettre aux pieds de votre grandeur, les titres de la principauté.

ABDALA.

Ils sont inutiles ; (*frappant sur son sabre*) voici ceux dont je me sers toujours. Par Mahomet ! ils valent mieux que les vôtres.

SIFREDI (*à part*).

Quel homme !

ABDALA.

Il y a long-temps que j'avais le dessein de m'emparer de Catane. Sa situation est superbe pour les courses que je veux faire sur les côtes de la Sicile. Le courage et la fermeté du dernier prince, rendaient cette conquête presqu'impossible. Mais ayant su que son fils n'avait aucune de ses grandes qualités, j'ai saisi ce moment pour tenter l'entreprise.

ALAMON (*à part*).

Quelle terrible leçon !

GENARO (*bas*).

Silence !

SIFREDI.

Ah ! seigneur, si le prince Alamon avait suivi nos conseils, vous n'auriez pas eu si beau jeu. Nous aimons la gloire, seigneur, et nous rendons grace

au ciel de nous avoir donné un maître digne de nous commander; mais jugez combien il était cruel pour de braves gens comme nous, de servir un prince indolent, sans énergie, sans courage...

AMIDE.

Sans énergie, sans courage ! Puisque vous en avez tant, il fallait lui en inspirer ; vous avez causé sa perte, et vous osez l'accuser, vous !... Pardonnez, seigneur, mais je ne crois point vous faire une offense en parlant ainsi du prince Alamon. Votre noble caractère m'est déjà assez connu pour que je sois sûre que vous ne souffrez pas qu'on outrage devant vous un ennemi malheureux.

ABDALA.

Vous me rendez justice.

SIFREDI.

Cependant il n'aimait que les plaisirs.

ABDALA.

Moi aussi, je les aime beaucoup.

SIFREDI.

Ah ! monseigneur, vous n'avez qu'à parler, chacun de nous s'empressera de vous satisfaire. En ma qualité d'intendant des plaisirs, c'est moi qui ai toujours eu l'honneur....

ABDALA.

Cet emploi devait vous en faire beaucoup.

SIFREDI.

Pour vous donner une idée de mon savoir-faire, daignez accepter la fête que nous avions préparée ce matin pour le prince Alamon.

ALAMON (à part).

Et j'ai pu les croire si long-temps !

ABDALA.

Messieurs les conseillers très-fidèles, je vous remercie de vos conseils, mais j'accepte votre fête. Je veux donner ce passe-temps à ma belle sultane que je nomme dès aujourd'hui mon unique conseiller privé. Cet endroit est charmant, je le choisis pour cela. Allez, que tout soit prêt promptement ; mais je veux quelque chose de nouveau, inconnu dans ces lieux.

SIFREDI.

Nous allons réunir toutes les personnes que nous trouverons dignes d'amuser votre altesse, de la faire rire.

ABDALA.

Je compte beaucoup sur vous pour cela.

SIFREDI.

Ah ! seigneur, que de bonté ! (*Il sort avec les conseillers.*)

SCÈNE X.

Les mêmes, UN TURC.

LE TURC.

Abdala, le brave Hussem, ton lieutenant, attend de nouveaux ordres au palais.

ABDALA.

Je te suis ; (*le turc sort*) adieu, belle Amide, je ne tarderai pas à vous rejoindre. (*Il sort.*)

SCENE XI.

AMIDE, ALAMON, GENARO.

ALAMON.

Je n'écoute plus rien.

GENARO.

Craignez qu'on ne vous reconnaisse.

ALAMON.

Que m'importe ! Amide aussi m'abandonne.

AMIDE.

C'est lui ! quelle imprudence ! (*à Genaro*) Je voudrais savoir où est Emon ; il peut seul seconder le projet que je médite. Cherchez à vous en instruire : prenez bien garde.

GENARO.

Comptez sur moi, madame ; je vous réponds de tout.

SCENE XII.

ALAMON, AMIDE.

DUO.

ALAMON.

Ah ! si je perds votre tendresse,
Je cours me livrer à mon sort.

AMIDE.

Seigneur, modérez ce transport ;
Rassurez-vous, à votre sort
Le cœur d'Amide s'intéresse.

ALAMON.

O dieux ! qu'entends-je ?

AMIDE.

A votre sort,
Cher Alamon, je m'intéresse.

ALAMON.

O doux accens ! N'est-ce point une erreur ?

AMIDE.

Non, non, ce n'est point une erreur.

ALAMON.

Quoi ! je pourrais encor prétendre...

AMIDE.

Seigneur, on pourrait vous entendre.
Votre Amide fidelle et tendre
Vous a toujours gardé son cœur.

ALAMON.

Ce cœur si tendre et si fidèle,
Suis-je digne de l'obtenir !

AMIDE.

Oublions une erreur cruelle,
Ne songeons plus qu'à l'avenir.

ENSEMBLE.

AMIDE.	ALAMON.
Que la gloire aujourd'hui vous guide,	Oui, la gloire aujourd'hui me guide,
Sans hésiter suivez ses lois,	Sans hésiter suivons ses lois,
Et revenez digne d'Amide	Et rendons-nous digne d'Amide
Par vos vertus et vos exploits.	Par mes vertus et mes exploits.

ALAMON.

Amide, l'amant qui t'adore
Peut donc attendre un doux retour ?

AMIDE.

Je dédaignerais votre amour,
Si vous étiez heureux encore ;
Mais, en ce jour, votre malheur
Vous rend tous vos droits sur mon cœur.

ALAMON.

A son amour je peux prétendre ;
Non, non, ce n'est point une erreur.

AMIDE.

Prenez garde, on peut vous entendre
Et vous seriez perdu, seigneur.

Ensemble. { Que la gloire aujourd'hui vous guide, etc.

ALAMON.

Oui, la gloire aujourd'hui me guide, etc.

FINALE.

AMIDE.

Emon prendra votre défense;
Vos sujets combattront pour vous,
Je vous en donne l'assurance.

ALAMON.

Ah! dans l'excès de sa reconnaissance,
(*Abdala, Ussem et des Turcs paraissent dans le fond.*)
Alamon tombe à vos genoux.

SCÈNE XIII.

ALAMON, AMIDE, HUSSEM, ABDALA, LES TURCS.

SUITE DE LA FINALE.

ABDALA *étonné*.

C'est Alamon. Enfin il est à nous!

AMIDE (*à part*).

Il est perdu, que faut-il faire?
(*Bas au prince.*) Pour conserver le droit de vous servir,
Je dois feindre de vous trahir.
(*Abdala s'avance et Amide lui dit:*)
Qu'on arrête ce téméraire.
C'est Alamon! il osait aujourd'hui
M'engager à fuir avec lui.

LES TURCS.

Téméraire!

ABDALA.

A l'instant même,
Soldats, qu'on s'empare de lui.

AMIDE (*à part*).

O ciel! quelle douleur extrême!

ABDALA.

Soldats, qu'on s'empare de lui.
(*A Alamon.*)
En toi j'étais surpris de trouver tant d'audace.
Chère Amide, je vous rends grace.

OPERA. 43

Ensemble.

AMIDE *(à part)*.
Ah ! qu'il m'en coûte en ce moment,
Pour conserver sa confiance.

ABDALA.
Enfin il est en ma puissance !
Oui, je triomphe en ce moment.

ALAMON.
Je perds tout, jusqu'à l'espérance ;
Non, rien n'égale mon tourment.

HUSSEM, les Turcs.
Nous triomphons en ce moment.

(On entend la ritournelle du chœur suivant.)

AMIDE *(à part)*.
Une fête ! ah ! quelle souffrance !

ABDALA.
Qu'il reste : s'il a l'espérance
D'armer ses sujets contre moi,
Il les verra tous soumis à ma loi.

SCÈNE XIV.

LES MÊMES, SIFREDI, LES CONSEILLERS, Chanteurs et Danseurs, Peuple.

CHŒUR.
Chacun de nous s'empresse,
Par ses chants d'allégresse,
A fêter en ce jour
La victoire et l'amour.

ABDALA, HUSSEM, les Turcs.
Ici que tout s'empresse,
Par des chants d'allégresse,
A fêter en ce jour
La victoire et l'amour.

CHŒUR.
Conduit par la victoire,
Il unit en ce jour
Les lauriers de la gloire
Aux myrthes de l'amour.

AMIDE.

O douleur, ô peine extrême!
Que je souffre en ce moment!
J'ai perdu tout ce que j'aime;
Rien n'égale mon tourment.

ALAMON.

O douleur, ô peine extrême!
Que je souffre en ce moment!
Je n'accuse que moi-même;
Rien n'égale mon tourment.

DANSE.

CHŒUR.

Chacun de nous s'empresse, etc.

ABDALA.

C'en est assez, qu'on le conduise.

SIFREDI, LE PEUPLE.

O ciel! quelle est notre surprise!
C'est le prince Alamon.

LE PEUPLE *à Abdala.*

Sauvez ses jours.

ABDALA.

Non, non!

LE PEUPLE.

Pour désarmer votre colère,
Vous nous voyez à vos genoux.

ABDALA.

Non, c'est vainement qu'on l'espère.

SIFREDI, les Conseillers.

Très-prudemment il faut se taire.

AMIDE.

Comment suspendre son courroux?

ALAMON.

O mes amis! que faites-vous?
Si, dans une indigne molesse,

On me vit oublier le nom de mes ayeux,
Je veux au moins que l'on dise sans cesse,
Il prit part à leur gloire en mourant digne d'eux.
(*A Abdala.*) Le sort me met en ta puissance;
Mais, en ce jour, n'espère pas
Que je m'abaisse à fléchir ta vengeance:
Ordonne, et je marche au trépas.

ABDALA.

Près de perdre la vie,
Il ose me braver!
Non, rien de ma furie
Ne pourra le sauver.

AMIDE.	ALAMON.
Près de perdre la vie,	Près de perdre la vie,
Il ose le braver!	Oui, j'ose te braver.
Comment de sa furie	
Pourrai-je le sauver!	
SIFREDI, les Conseillers.	**HUSSEM, les Turcs.**
Près de perdre la vie,	Près de perdre la vie,
Il ose le braver!	Il ose nous braver!
Non, rien de sa furie	Non, de notre furie
Ne pourra le sauver.	Rien ne peut le sauver.

LE PEUPLE.

Pour défendre sa vie
Nous saurons tout braver,
Et, malgré leur furie,
Périr ou le sauver.

CHŒUR.

Pour désarmer votre colère,
Vous nous voyez à vos genoux.

ABDALA, les Turcs.

Non, c'est vainement qu'on l'espère.

ALAMON.

O mes amis! que faites-vous?

ABDALA.

Près de perdre la vie, etc.

FIN DU SECOND ACTE.

ACTE TROISIÈME.

Le Théâtre représente l'intérieur d'un Pavillon à colonnes, élégamment orné. Des draperies, des guirlandes et des vases de fleurs sont placés entre les colonnes, dont les intervalles sont à jour. On voit à travers les jardins du palais.

SCÈNE PREMIÈRE.

AMIDE. (*Suite dans le fond.*)

Ah! combien j'ai souffert en faisant arrêter moi-même le malheureux Alamon; je me serais perdue inutilement si j'avais voulu embrasser sa défense. Le ciel m'a sans doute inspiré la résolution que j'ai prise, puisque ce n'est qu'en conservant la confiance d'Abdala, que je pouvais espérer de sauver celui qui m'est plus cher que la vie : il m'accuse peut-être en ce moment, de l'avoir trahi.

ROMANCE.

1er.

Ah! loin de m'accuser, compte sur ma constance;
Tes dangers en ce jour causent seuls mon effroi :
Te sauver ou mourir, voilà mon espérance;
C'est l'amour qui me guide, il fera tout pour toi.

2e.

Quoi! je pourrais encor, cher objet de ma flâme,
Te revoir en ces lieux, m'assurer de ta foi;
Ah! si le seul espoir fait tressaillir mon âme,
Quel sera le bonheur de me voir près de toi?

SCÈNE II.

AMIDE, ABDALA,

ABDALA.

Belle Amide, je vous cherchais, je ne puis demeurer un instant sans vous voir.

AMIDE.

Je ne me suis éloignée que pour m'occuper de vous. J'ai voulu m'assurer par moi-même, si l'on avait fidèlement suivi les ordres que j'ai donnés pour la fête que je veux vous offrir. Elle ne sera interrompue, je l'espère, par aucun événement fâcheux.

ABDALA.

La captivité du prince Alamon est un double bonheur pour moi, puisque je lui dois l'assurance de votre tendresse.

AMIDE.

Dans cette circonstance, je ne pouvais me dispenser de vous en donner une preuve.

ABDALA.

Je n'ai aucun doute sur vos sentimens, et pour vous en convaincre, je vous permets d'ordonner en souveraine.

AMIDE.

Encouragée par votre confiance, j'espère me rendre digne aujourd'hui de celui que j'aime; demain je mettrai tout mon bonheur à vivre sous ses lois.

ABDALA.

J'aurais voulu que vous n'eussiez point exigé que je ne prisse aucune résolution à l'égard du prince Alamon.

AMIDE (*à part*).

Ciel! (*haut*) Il est dans vos fers et ne peut échapper. Demain vous ordonnerez de son sort. Cette journée ne doit-elle pas être toute entière à l'amour?

ABDALA.

Ah! que vous connaissez bien déjà ce qui peut me désarmer.

AMIDE.

Puisque je suis souveraine, j'ordonne donc qu'on ne s'occupe que de la fête.

ABDALA.

Vous serez obéie.

AMIDE.

Je vous laisse un moment en ces lieux. J'ai encore des ordres à donner. D'ailleurs, je veux essayer si, pour la fête, le costume de vos sultanes ne vous plairait pas davantage.

ABDALA.

Cette attention me charme.

AMIDE.

Vous reverrez bien tôt votre esclave.

ABDALA.

Ce nom n'est pas fait pour vous.

AMIDE.

Adieu, seigneur.

ABDALA.

Adieu.

SCENE III.

ABDALA (*seul*).

Qui m'aurait dit que je me laisserais captiver ainsi, moi, devant qui toutes les femmes trem-

blent à genoux. Il est vrai que ce n'est que depuis ce matin que je suis si docile. Amide est vraiment trop jolie pour ne pas satisfaire à ses volontés. D'ailleurs le prince est en mon pouvoir ; mes soldats occupent tous les postes ; je suis tranquille. Par Mahomet ! je commence à me plaire beaucoup à Catane.

COUPLETS.

1ᵉʳ. COUPLET.

J'avais, jusqu'à ce jour, trouvé dans les combats
 Le bonheur de ma vie ;
Mais ici la beauté m'offre par ses appas
 Un sort digne d'envie.
Rien n'est vraiment plus doux ! Guidé par les plaisirs,
 Je parcourrai la terre,
Et ferai désormais, au gré de mes desirs,
 Et l'amour et la guerre.

2ᵉ. COUPLET.

La femme en nos climats, reconnaissant nos droits,
 Tremble en notre présence ;
Elle voudrait ici nous soumettre à ses lois,
 En faisant résistance :
Eh bien, en vrai soldat, j'attaquerai le cœur
 Qui sera trop sévère,
Et ferai près de lui, pour en être vainqueur,
 L'amour comme la guerre.

SCENE IV.
ABDALA, SIFREDI.

SIFREDI.

Seigneur....

ABDALA.

Encore ! est-ce que vous voulez faire de moi un prince Alamon ?

SIFREDI.

Non, seigneur. J'apporte à votre altesse turque la liste des personnes attachées à sa maison.

ABDALA.

Tout cela! Je prévois qu'il y aura des réformes.

SIFREDI (*lisant*).

D'abord le médecin.

ABDALA.

Est-ce que j'ai l'air malade?

SIFREDI.

Non, mais votre altesse peut le devenir.

ABDALA.

Et c'est pour ne pas le devenir que je le supprime.

SIFREDI.

Réformé. Le lecteur ordinaire.

ABDALA.

Je m'endors fort bien sans lecture. Je ne connais de livre que l'alcoran, et je ne l'ai jamais lu.

SIFREDI.

Réformé. L'intendant.

ABDALA.

Si je veux me ruiner j'y parviendrai bien sans lui.

SIFREDI.

Réformé. Le maître-d'hôtel.

ABDALA.

C'est autre chose : je double ses gages.

SIFREDI.

Conservé.

ABDALA.

Et vous?

SIFREDI.

Ah! seigneur, la belle Amide m'a fait espérer que je remplirais auprès de votre altesse turque

les mêmes fonctions que j'exerçais avant votre heureuse arrivée.

ABDALA.

Oui, je vous ferai premier gardien de mon sérail.

SIFREDI.

Ah! seigneur!

ABDALA.

Avec le traitement attaché à cette place importante.

SIFREDI (à part).

Diable! cela ne ferait pas mon compte. (haut) Ah! quelle est ma reconnaissance! (à part) Maudit turc. (haut) Croyez que vous n'aurez jamais eu de plus fidèle serviteur. (à part) Oh! chien de renégat. (haut) Vos sublimes vertus, votre illustre courage, votre... (il cherche à s'échapper.)

ABDALA.

C'est bon, allez, et pourvu que l'on m'amuse, je serai satisfait.

SIFREDI.

Oui, seigneur, on vous amusera.

(Il sort.)

SCENE V.

ABDALA, Chanteurs et Danseurs.

(Toutes les draperies s'ouvrent et les jardins paroissent illuminés.)

CHŒURS.

Chantons, célébrons deux amans
Unis par un doux himenée;
L'amour, par des liens charmans,
Embellira leur destinée.

DANSE.

CORIPHÉE.

D'un héros indomptable,
Aussi vaillant qu'aimable,
Célébrez les exploits.

CHŒUR.

D'un héros, etc.

CORIPHÉE.

Offrons-lui notre hommage,
Tout cède à son courage;
Qu'il nous donne des lois.

CHŒUR.

Offrons-lui, etc.

DANSE.

SCÈNE VI

Les mêmes, AMIDE *en habit turc*, Suite.

AMIDE (*en entrant*).

Faisons succéder aux alarmes
Les plaisirs qui s'offrent à nous;
Oui, le bruyant éclat des armes
Doit céder en ces lieux à des accords plus doux.

(*Elle s'asseoit auprès d'Abdala.*)

COUPLETS.

1ᵉʳ. COUPLET.

Pour trouver le bonheur suprême,
Il faudrait, jusqu'au dernier jour,
Vivre auprès de l'objet qu'on aime,
Sous les lois du plus tendre amour.
Vainement contre son empire,
La sagesse voudrait s'armer;
Dans l'univers tout ne respire
 Que pour aimer.

CHŒUR.

Dans l'univers, etc.

Livrons-nous tous à la folie ;
Suivons les lois de la beauté :
On n'est heureux dans cette vie
Qu'entre l'amour et la gaîté.

AMIDE.

2°. COUPLET.

Sur son luth, auprès de sa belle,
Un vaillant et beau troubadour,
Sans effort, célèbre pour elle
Les plaisirs, la gloire et l'amour.
Sans l'amour dont le feu l'inspire,
Ses accens ne pourraient charmer ;
Dans l'univers tout ne respire
 Que pour aimer.

CHŒUR.

Dans l'univers, etc.
Livrons-nous tous à la folie, etc.

SCÈNE VII.

Les mêmes, UN TURC *apportant un billet.*

LE TURC.

C'est de la part d'Hussem.

AMIDE *prenant le billet.*

C'est bon, sors.

ABDALA *à Amide.*

Donnez.

AMIDE.

Ah ! seigneur, vous m'avez promis de ne songer qu'aux plaisirs qui nous environnent.

ABDALA.

C'est vrai.

LE TURC.

Mais, seigneur.

ABDALA *durement.*

Obéis. (*Le turc sort à regret, comme s'il était chargé d'un message très-important.*) *Pendant ces quelques mots de dialogue, la musique continue et doit peindre ce qui est censé se passer au dehors.*

SCENE VIII.

Les mêmes, excepté le Turc.

AMIDE.

Fermez ces draperies, et qu'aucune personne étrangère à la fête ne pénètre en ces lieux.

3^e. COUPLET.

Qu'un guerrier cherche la victoire,
On admire sa noble ardeur;
Mais s'il doit son bras à la gloire,
A l'amour appartient son cœur.
Resister serait un délire
Quand l'amour prétend l'enflâmer;
Dans l'univers tout ne respire
 Que pour aimer.

CHŒUR.

Dans l'univers, etc.

AMIDE.

(*Pendant cette reprise, elle doit lire le billet adressé à Abdala, et dire avec la plus vive expression :*)

Il est vainqueur ! (*Vivement.*)

Chantez, célébrez deux amans
Unis par un doux himenée;

L'amour, par des liens charmans,
Embellira leur destinée.

CHŒUR.

Chantons, etc.

ABDALA.

Marchons sans différer.

AMIDE *(avec intention)*.

Oui, pour notre himénée
J'ai fait tout préparer.

ABDALA.

Quelle heureuse journée !

(On ouvre entièrement les draperies du fond et on voit des soldats du prince ; ils ferment le passage à Abdala, qui tente vainement de se servir de ses armes ; on les lui ôte.)

CHŒUR.

Rendez-vous sans plus attendre.

ABDALA.

Moi, me rendre ?
Craignez mon courroux.

CHŒUR.

Il faut se rendre,
Ou tomber sous nos coups.

SCÈNE IX.

Les mêmes, ALAMON, *en habit de chevalier, entre l'épée à la main ; il est suivi par* EMON *et des Soldats.*

ABDALA.

Que vois-je ?

ALAMON.

Ton maître !

ABDALA.

A moi, soldats !

ALAMON.

Ils sont tous dans les fers.

ABDALA.

Dans les fers ?

ALAMON.

Ami, les plaisirs t'ont perdu comme moi, et je viens te rendre la leçon que tu m'as donnée.

(*Abdala jette un regard furieux sur Amide.*)

EMON.

Aussi-tôt que j'ai connu le danger qui vous menaçait, j'ai rappelé mes vieux soldats sous vos drapeaux ; à votre nom tout s'est armé, votre courage a fait le reste. Ah ! prince, Emon n'a plus de vœux à former : il vous a vu digne de vous.

AMIDE.

Cher Alamon, l'himen peut maintenant nous unir. Celui qui sait être fidèle à la gloire, n'oubliera jamais ce qu'il doit à l'amour.

ALAMON.

Chère Amide, brave Emon, c'est à vous que je dois tout.

SCÈNE X.

Les mêmes, SIFREDI, LES CONSEILLERS.

SIFREDI (*accourant*).

Victoire ! victoire ! Enfin nous l'emportons, mais ce n'est pas sans peine. (*à Alamon*) Seigneur, il faut punir sévèrement cet audacieux pirate qui voulait me faire... Ah ! j'en frémis encore.

ALAMON.

Attendez, Sifredi, vous saurez comment je me venge. Abdala, sois libre. Je t'ai trop d'obligation pour ne pas te traiter avec générosité. C'est par toi que j'ai connu mes véritables amis. L'école du malheur m'a rendu ce que je devais être, en m'apprenant que l'oisiveté et la flatterie entraînent la perte des états, et que le premier trésor d'un prince est dans l'amour de son peuple. Qu'on lui rende ses armes et ses vaisseaux.

ABDALA (*lui prenant la main*).

Alamon, nous n'étions pas faits pour être ennemis. Si jamais tu te trouves dans quelque danger semblable, appelle Abdala à ton secours, et tu verras s'il sait reconnaître une belle action. Je n'ai qu'un seul regret, c'est d'avoir été sa dupe. (*Il désigne Amide.*)

AMIDE.

Ah! seigneur, croyez qu'il m'en a coûté pour vous tromper ainsi, mais pouvais-je être infidelle à celui que j'avais juré d'aimer toute la vie?

ABDALA.

Convenez que nous avons bien raison d'enfermer les femmes. Je pars.

ALAMON.

Un moment. Il ne serait pas juste que je ne misse aucune condition à ce que je fais pour toi.

ABDALA.

Parle.

ALAMON.

J'exige que tu emmènes mes conseillers privés.

ABDALA.

C'est facile.

SIFREDI à *Alamon.*

Seigneur !...

ALAMON et EMON.

Au champ d'honneur cherchons la gloire,
Et nous recevrons en retour
Le prix qu'on doit à la victoire,
Offert par les mains de l'amour.

CHŒUR GÉNÉRAL.

Au champ d'honneur, etc.

www.ingramcontent.com/pod-product-compliance
Lightning Source LLC
Chambersburg PA
CBHW071435220526
45469CB00004B/1539